五體千字文

牛步 辛承昊 編著

㈜이화문화출판사

|序 文|

 우리 書藝人의 必讀書인 千字文은 六世紀경 중국 梁나라 武帝의 명으로 周興嗣가 撰述한 四字成語의 총 二百五拾句로 만들어진 것으로 東洋漢字文化圈의 여러 나라에서 漢子學入門에 必要함은 물론 書藝作品 創作에도 좋은 책으로 東洋思想의 總和가 담겨 있어 書藝人이 많은 것을 배울 수 있는 良書입니다.

 특히 우리말의 70% 이상이 한자어로 이루어져 漢文을 많이 배워야 좋을 것 같아 筆者도 敎學相長의 理念으로 漢字工夫를 하고자 열심히 써 보았습니다만 淺學菲才한 탓으로 부족함이 너무 많습니다. 머리 숙여 書學者 諸賢의 叱正을 바랍니다.

<div align="right">

2018년 4월

牛步 辛丞昊 拜

</div>

『오체천자문』을 출간하며

한문 학습에 있어서 「천자문」이 미친 영향은 너무도 큽니다. 「천자문」은 동양학 입문과정에서 필독서로 사랑받아 왔으며, 지금도 그 중요성은 여전합니다. '우리말의 70% 이상이 한자말로 구성되어 있다.'는 수치를 언급하지 않더라도 한자 학습의 필요성과 중요성에 대한 인식이 높아지고 있습니다. 동아시아에서 한자를 안다는 것은 한자문화권의 타 국가를 알고 경쟁하는 데 중요한 요소임이 분명합니다. 그러한 현실에서 오랜 시기를 전통 학문의 입문서 역할을 하였던 「천자문」을 아는 일은 한자 학습에 있어서 지름길 역할을 할 수 있을 것입니다.

6세기경 중국 양(梁)나라 무제(武帝)의 명을 받고 주흥사(周興嗣)가 찬술한 「천자문」은 4자 총 250구로 구성된, 전통사회에서는 학문 입문의 필독서로 유명합니다. 물론 현대사회의 상황과는 다소 거리가 있는 내용도 있고, 이해하기 어려운 부분도 있습니다. 그러나 「천자문」에는 동양 사상의 총화(總和)가 담겨 있습니다.

특히 역대 유명 서예가들이 즐겨 「천자문」 내용으로 작품을 창작하였던 것에 비춰볼 때 「천자문」은 서예학습서로서도 사랑받아 왔음을 알 수 있습니다.

(주)이화문화출판사는 「천자문」을 다양한 서체로 지속적으로 출간하여 동양학 입문 학습서로서의 가치를 찾는 동시에 훌륭한 서예 학습서 역할로 자리매김할 수 있도록 노력하고 있습니다.

이번에 출간하는 우보 신승호 선생의 『오체천자문』은 천자문 전문을 공들여 창작한 작품으로 엮었다는 점에서 주목을 끌 만합니다. 특히 학습서로서의 역할을 할 수 있도록 자획 하나하나의 정확성에 신경을 썼습니다.

아무쪼록 『오체천자문』이 동양 사상의 총체적 측면을 이해하는 동시에 서예 공부의 길잡이 역할을 할 것으로 기대하는 바입니다.

2018년 4월
(주)이화문화출판사 이 홍 연

天地玄黃 / 8	周發殷湯 / 33	景行維賢 / 58	籍甚無竟 / 83	堅持雅操 / 108
宇宙洪荒 / 9	坐朝問道 / 34	克念作聖 / 59	學優登仕 / 84	好爵自縻 / 109
日月盈昃 / 10	垂拱平章 / 35	德建名立 / 60	攝職從政 / 85	都邑華夏 / 110
辰宿列張 / 11	愛育黎首 / 36	形端表正 / 61	存以甘棠 / 86	東西二京 / 111
寒來暑往 / 12	臣伏戎羌 / 37	空谷傳聲 / 62	去而益詠 / 87	背邙面洛 / 112
秋收冬藏 / 13	遐邇壹體 / 38	虛堂習聽 / 63	樂殊貴賤 / 88	浮渭據涇 / 113
閏餘成歲 / 14	率賓歸王 / 39	禍因惡積 / 64	禮別尊卑 / 89	宮殿盤鬱 / 114
律呂調陽 / 15	鳴鳳在樹 / 40	福緣善慶 / 65	上和下睦 / 90	樓觀飛驚 / 115
雲騰致雨 / 16	白駒食場 / 41	尺璧非寶 / 66	夫唱婦隨 / 91	圖寫禽獸 / 116
露結爲霜 / 17	化被草木 / 42	寸陰是競 / 67	外受傅訓 / 92	畫彩仙靈 / 117
金生麗水 / 18	賴及萬方 / 43	資父事君 / 68	入奉母儀 / 93	丙舍傍啓 / 118
玉出崑岡 / 19	蓋此身髮 / 44	曰嚴與敬 / 69	諸姑伯叔 / 94	甲帳對楹 / 119
劍號巨闕 / 20	四大五常 / 45	孝當竭力 / 70	猶子比兒 / 95	肆筵設席 / 120
珠稱夜光 / 21	恭惟鞠養 / 46	忠則盡命 / 71	孔懷兄弟 / 96	鼓瑟吹笙 / 121
果珍李柰 / 22	豈敢毁傷 / 47	臨深履薄 / 72	同氣連枝 / 97	陞階納陛 / 122
菜重芥薑 / 23	女慕貞絜 / 48	夙興溫淸 / 73	交友投分 / 98	弁轉疑星 / 123
海鹹河淡 / 24	男效才良 / 49	似蘭斯馨 / 74	切磨箴規 / 99	右通廣內 / 124
鱗潛羽翔 / 25	知過必改 / 50	如松之盛 / 75	仁慈隱惻 / 100	左達承明 / 125
龍師火帝 / 26	得能莫忘 / 51	川流不息 / 76	造次弗離 / 101	旣集墳典 / 126
鳥官人皇 / 27	罔談彼短 / 52	淵澄取暎 / 77	節義廉退 / 102	亦聚群英 / 127
始制文字 / 28	靡恃己長 / 53	容止若思 / 78	顚沛匪虧 / 103	杜稿鍾隸 / 128
乃服衣裳 / 29	信使可覆 / 54	言辭安定 / 79	性靜情逸 / 104	漆書壁經 / 129
推位讓國 / 30	器欲難量 / 55	篤初誠美 / 80	心動神疲 / 105	府羅將相 / 130
有虞陶唐 / 31	墨悲絲染 / 56	愼終宜令 / 81	守眞志滿 / 106	路俠槐卿 / 131
弔民伐罪 / 32	詩讚羔羊 / 57	榮業所基 / 82	逐物意移 / 107	戶封八縣 / 132

|목 차|

家給千兵 / 133	宣威沙漠 / 158	勉其祗植 / 183	具膳飡飯 / 208	駭躍超驤 / 233
高冠陪輦 / 134	馳譽丹靑 / 159	省躬譏誡 / 184	適口充腸 / 209	誅斬賊盜 / 234
驅轂振纓 / 135	九州禹跡 / 160	寵增抗極 / 185	飽飫烹宰 / 210	捕獲叛亡 / 235
世祿侈富 / 136	百郡秦幷 / 161	殆辱近恥 / 186	饑厭糟糠 / 211	布射遼丸 / 236
車駕肥輕 / 137	嶽宗恒岱 / 162	林皋幸卽 / 187	親戚故舊 / 212	嵇琴阮嘯 / 237
策功茂實 / 138	禪主云亭 / 163	兩疏見機 / 188	老少異糧 / 213	恬筆倫紙 / 238
勒碑刻銘 / 139	雁門紫塞 / 164	解組誰逼 / 189	妾御績紡 / 214	鈞巧任釣 / 239
磻溪伊尹 / 140	鷄田赤城 / 165	索居閑處 / 190	侍巾帷房 / 215	釋紛利俗 / 240
佐時阿衡 / 141	昆池碣石 / 166	沈默寂寥 / 191	紈扇圓潔 / 216	竝皆佳妙 / 241
奄宅曲阜 / 142	鉅野洞庭 / 167	求古尋論 / 192	銀燭煒煌 / 217	毛施淑姿 / 242
微旦孰營 / 143	曠遠綿邈 / 168	散慮逍遙 / 193	晝眠夕寐 / 218	工顰姸笑 / 243
桓公匡合 / 144	巖岫杳冥 / 169	欣奏累遣 / 194	藍筍象牀 / 219	年矢每催 / 244
濟弱扶傾 / 145	治本於農 / 170	感謝歡招 / 195	弦歌酒讌 / 220	羲暉朗曜 / 245
綺廻漢惠 / 146	務玆稼穡 / 171	渠荷的歷 / 196	接杯擧觴 / 221	璇璣懸幹 / 246
說感武丁 / 147	俶載南畝 / 172	園莽抽條 / 197	矯手頓足 / 222	晦魄環照 / 247
俊乂密勿 / 148	我藝黍稷 / 173	枇杷晩翠 / 198	悅豫且康 / 223	指薪修祜 / 248
多士寔寧 / 149	稅熟貢新 / 174	梧桐早凋 / 199	嫡後嗣續 / 224	永綏吉劭 / 249
晉楚更覇 / 150	勸賞黜陟 / 175	陳根委翳 / 200	祭祀蒸嘗 / 225	矩步引領 / 250
趙魏困橫 / 151	孟軻敦素 / 176	落葉飄颻 / 201	稽顙再拜 / 226	俯仰廊廟 / 251
假塗滅虢 / 152	史魚秉直 / 177	遊鵾獨運 / 202	悚懼恐惶 / 227	束帶矜莊 / 252
踐土會盟 / 153	庶幾中庸 / 178	凌摩絳霄 / 203	牋牒簡要 / 228	徘徊瞻眺 / 253
何遵約法 / 154	勞謙謹敕 / 179	耽讀翫市 / 204	顧答審詳 / 229	孤陋寡聞 / 254
韓弊煩刑 / 155	聆音察理 / 180	寓目囊箱 / 205	骸垢想浴 / 230	愚蒙等誚 / 255
起翦頗牧 / 156	鑑貌辨色 / 181	易輶攸畏 / 206	執熱願涼 / 231	謂語助者 / 256
用軍最精 / 157	貽厥嘉猷 / 182	屬耳垣墻 / 207	驢騾犢特 / 232	焉哉乎也 / 257

거칠 **황**	넓을 **홍**	집 **주**	집 **우**

荒 洪 宙 宇

荒 洪 宙 宇

荒 洪 宙 宇

荒 洪 宙 宇

荒 洪 宙 宇

宇宙洪荒	우주는 넓고 크다.

9

日月盈昃

해가 뜨고 지고 기울다

기울 측 | 찰 영 | 달 월 | 날 일

베풀 장	벌릴 렬	별자리 수	별 진
張	列	宿	辰
張	列	宿	辰
張	列	宿	辰
張	列	宿	辰
張	列	宿	辰

辰宿列張	별은 벌려 있다.

秋收冬藏

가을에는 가지의 들이고 계용에는 강히리쳤다.

| 강동 장 | 계용 동 | 기동 수 | 기울 추 |

해 세	이룰 성	남을 여	윤달 윤
歲	成	餘	閏
歲	成	餘	閏
歲	朱	餘	玉
歲	成	餘	閏
歲	成	餘	閏

閏餘成歲	남은 윤달로 해를 완성하며

비 우	이를 치	오를 등	구름 운
雨	致	騰	雲
雨	致	騰	雲
雨	致	騰	雲
雨	致	騰	雲
雨	致	騰	雲

雲騰致雨	구름이 날아 비가 되고

서리 상	할 위	맺을 결	이슬 로

霜 爲 結 露

霜 爲 結 露

霜 爲 結 露

霜 爲 結 露

霜 爲 結 露

露結爲霜	이슬이 맺혀 서리가 된다.

垂露篆水

금문 여섯에서 나고

물수 | 고문 | 금서 | 석고

언덕 강	산이름 곤	날 출	구슬 옥
岡	崑	出	玉
岡	崑	出	玉
岡	崑	出	玉
岡	崑	出	玉
岡	崑	出	玉

玉出崑岡	옥(玉)은 곤륜산(崑崙山)에서 난다.

대궐 궐	클 거	이름 호	칼 검
闕	巨	號	劍
闕	巨	號	劍
闕	㠪	號	劍
闕	巨	號	劍
闕	巨	號	劍

劍號巨闕	칼에는 거궐(巨闕)이 있고

빛 광	밤 야	일컬을 칭	구슬 주
光	夜	稱	珠
光	夜	稱	珠
光	夜	稱	珠
光	夜	稱	珠
光	夜	稱	珠

珠稱夜光	구슬에는 야광주(夜光珠)가 있다.

벗 내	오얏 리	보배 진	열매 과

果珍李奈	과일 중에는 오얏과 벗이 보배스럽고

생강 **강**	겨자 **개**	무거울 **중**	나물 **채**

菜重芥薑	채소 중에는 겨자 생강을 소중히 여긴다.

맑을 담	물 하	짤 함	바다 해
淡	河	鹹	海
淡	河	鹹	海
淡	河	鹹	海
淡	河	鹹	海
淡	河	鹹	海

海鹹河淡	바닷물은 짜고 민물은 싱거우며

24

날 상	깃 우	잠길 잠	비늘 린
翔	羽	潛	鱗
翔	羽	潛	鱗
翔	羽	潛	鱗
翔	羽	潛	鱗
翔	羽	潛	鱗

鱗潛羽翔	비늘 있는 고기는 물에 잠기고 날개 있는 새는 날아다닌다.

임금 제	불 화	스승 사	용 룡

龍師火帝	관직을 용으로 나타낸 복희씨(伏羲氏) 불을 숭상한 신농씨(神農氏)가 있고

법인 人体

광치성 기념원 조각사(小学记)이
인공종 개인정 인장에(人家底)가 있다.

| 인공 한글 | 사람 인 | 배울 교 | 새표 |

篆刻文字

비로소 일가를 이루고

공자 가는 | 길을 물음 | 지음 제 | 비로소 시

치마 상	옷 의	입을 복	이에 내
裳	衣	服	乃
裳	衣	服	乃
裳	衣	服	乃
裳	衣	服	乃
裳	衣	服	乃

乃服衣裳	옷을 만들어 입게 했다.

29

나라 국	사양 양	벼슬 위	밀 추

國　讓　位　推

國　讓　位　推

國　讓　位　推

國　讓　位　推

國　讓　位　推

推位讓國	자리를 물려주어 나라를 양보한 것은

甲骨篆書	백성들은 신공향고 기자는 이를 잇기 길 사랑은

이를 지 | 길 발 | 백성 민 | 조공할 조

끓을 탕	나라 은	필 발	나라 주
湯	殷	發	周
湯	殷	發	周
湯	殷	發	周
湯	殷	發	周
湯	殷	發	周

周發殷湯	주나라 무왕(武王) 발(發)과 은나라 탕왕(湯王)이다.

글월 장	평할 평	꽂을 공	드리울 수
章	平	拱	垂
章	平	拱	垂
章	平	拱	垂
章	平	拱	垂
章	乎	拱	垂

垂拱平章	옷 드리우고 팔장끼고 있지만 공평하고 밝게 다스려진다.

篆書聲具

백성을 사랑하고 기르니

| 머리 수 | 갖을 견 | 기틀 용 | 사랑 애 |

밑 부분과 가운데 공간 배분이 균등이 보임

韻海章汗

밑 의 | 가까움 이 | 틀림 림 | 밑 사

임금 **왕**	돌아올 **귀**	손 **빈**	거느릴 **솔**
王	歸	賓	率
王	歸	賓	率
王	歸	賓	率
王	歸	賓	率
王	歸	賓	率

率賓歸王	서로 이끌고 복종하여 임금에게로 돌아온다.

나무 수	있을 재	새 봉	울 명
樹	在	鳳	鳴
樹	在	鳳	鳴
樹	在	鳳	鳴
樹	在	鳳	鳴
樹	在	鳳	鳴

鳴鳳在樹	봉황새는 울며 나무에 깃들어 있고

마당 장	밥 식	망아지 구	흰 백
場	食	駒	白
塲	食	駒	白
場	食	駒	白
場	食	駒	白
場	食	騲	白

白駒食場	흰 망아지는 마당에서 풀을 뜯는다.

나무 목	풀 초	입을 피	될 화
木	草	被	化
木	草	被	化
木	草	被	化
木	草	被	化
木	草	被	化

化被草木	밝은 임금의 덕화가 풀이나 나무까지 미치고

	續及轉子
그 형벌등이 훈수리에 미친다.	

원양등의 전서	미전 금문	설문해자	고문

四大天集

서예의 조형으로 이름이겠다.

비사 근대 고전 금문자체

기를 양	칠 국	오직 유	공손 공

養 鞠 惟 恭

養 鞠 惟 恭

養 鞠 惟 恭

養 鞠 惟 恭

鞠 養 惟 恭

恭惟鞠養 | 부모가 길러주신 은혜를 공손히 생각한다면

	篆書敎本
아래 필획들 이 篆書를 더욱이거나 상징개 했가	

아체 기	군결점	필획	상형자

맑을 **결**	곧을 **정**	사모할 **모**	계집 **녀**
絜	貞	慕	女
絜	貞	慕	女
絜	貞	慕	女
絜	貞	慕	女
絜	貞	慕	女

女慕貞絜	여자는 정절과 청결 생각하고

隸書千字

받침도 재주하여 아래 같은 곳감이어 쓴다.

| 아침 조 | 재주 재 | 봄빛을 로 | 사내 남 |

잊을 **망**	말 **막**	능할 **능**	얻을 **득**
忘	莫	能	得
忘	莫	能	得
忘	莫	能	得
忘	莫	能	得
忘	莫	能	得

得能莫忘	능히 실행할 것을 얻었거든 잊지 말아야 한다.

짧을 단	저 피	말씀 담	말 망
短	彼	談	罔
短	彼	談	罔
短	彼	談	罔
短	彼	談	罔
短	彼	談	罔

罔談彼短	남의 단점을 말하지 말며

길 장	몸 기	믿을 시	아닐 미
長	己	恃	靡
長	己	恃	靡
長	己	恃	靡
長	己	恃	靡
長	己	恃	靡

靡恃己長	나의 장점을 믿지 말라.

53

覆	可	使	信
覆	可	使	信
覆	可	使	信
覆	可	使	信
覆	可	使	信

信使可覆	믿음 가는 일은 거듭 해야 하고

헤아릴 **량**	어지러울 **난**	하고자할 **욕**	그릇 **기**
量	難	欲	器
量	難	欲	器
量	難	欲	器
量	難	欲	器
量	難	欲	器

器欲難量	그릇됨은 헤아리기 어렵도록 키워야 한다.

물들일 염	실 사	슬플 비	먹 묵

墨悲絲染	묵자(墨子)는 실이 물들어지는 것을 슬퍼했고

양 양	염소 고	기릴 찬	글 시
羊	羔	讚	詩
羊	羔	讚	詩
羊	羔	讚	詩
羊	羔	讚	詩
羊	羊	讚	詩

詩讚羔羊	시경(詩經)에서는 고양편(羔羊篇)을 찬미했다.

어질 현	얽을 유	다닐 행	볕 경

賢 維 行 景

賢 維 行 景

賢 維 行 景

賢 維 行 景

賢 維 行 景

景行維賢	행동을 빛나게 하는 사람이 어진 사람이요,

필세 마무리에 생동감과 생기가 있다.

草衆篆書

| 생각 념 | 지을 작 | 생각 념 | 이을 순 |

篆書各字

바를 정	겉 표	끝 단	형상 형
正	表	端	形
正	表	端	形
正	表	端	形
正	表	端	形
正	表	端	形

形端表正	형모(形貌)가 단정하면 의표(儀表)도 바르게 된다.

소리 성	전할 전	골 곡	빌 공
聲	傳	谷	空
聲	傳	谷	空
聲	傳	谷	空
聲	傳	谷	空
聲	傳	谷	空

空谷傳聲	성현의 말은 마치 빈 골짜기에 소리가 전해지듯이 멀리 퍼져 나가고

들을 청	익힐 습	집 당	빌 허
聽	習	堂	虛
聽	習	堂	靈
聽	習	堂	靈
聽	習	堂	虛
聽	習	堂	靈

虛堂習聽	사람의 말은 빈집에서라도 신(神)은 익히 들을 수가 있다.

63

쌓을 적	모질 악	인할 인	재앙 화
積	惡	因	禍
積	惡	因	禍
積	惡	因	禍
積	惡	因	禍
積	惡	因	禍

禍因惡積	악한 일을 하는데서 재앙은 쌓이고

籀異體

혹체는 경전자로 인용한 동기자방에 혹체 생긴다.

장사 연 | 처장 사 | 임임 엄 | 뢰뢰

匪蟼只

형가 민드른 뭄 무용이 될때가 아니다.

자취 적 士들 비 아닐 비 무리 무

다툴 경	이 시	그늘 음	마디 촌
競	是	陰	寸
競	是	陰	寸
競	是	陰	寸
競	是	陰	寸
競	是	陰	寸

寸陰是競	한 치의 짧은 시간이라도 다투어야 한다.

공경 **경**	더불 **여**	엄할 **엄**	가로 **왈**
敬	與	嚴	曰
敬	與	嚴	曰
敬	与	嚴	曰
敬	與	嚴	曰
敬	與	嚴	曰

曰嚴與敬	그것은 존경하고 공손히 하는 것뿐이다.

효도는 마음과 힘을 다해야 한다고 하고

孝竭心力

효도 효 마음 심 다할 갈 힘 력

목숨 명	다할 진	곧 즉	충성 충
命	盡	則	忠
命	盡	則	忠
命	盡	則	忠
命	盡	則	忠
命	盡	則	忠

忠則盡命	충성은 곧 목숨을 다해야 한다.

엷을 박	밟을 리	깊을 심	임할 임
薄	履	深	臨
薄	履	深	臨
薄	履	深	臨
薄	履	深	臨
薄	履	深	臨

臨深履薄	깊은 물가에 다다른 듯 살얼음 위를 걷듯이 하고

서늘할 정	더울 온	일어날 흥	이를 숙

清 溫 興 凤

清 溫 興 凤

清 溫 與 凤

清 溫 興 凤

凤

夙興溫凊	일찍 일어나 부모의 따뜻한가 서늘한가를 보살핀다.

73

석고문의 쓰기교본

石鼓文解

한국서예협회 한국서법

한국서예협회

| 상형 어 | 결 지 | 소나무 송 | 굴을 애 |

息	不	流	川
息	不	流	川
息	不	流	川
息	不	流	川
息	不	流	川

川流不息	냇물은 흘러 쉬지 않고

비칠 영	취할 취	맑을 징	못 연

映	取	澄	淵
映	取	澄	淵
映	取	澄	淵
映	取	澄	淵
映	取	澄	淵

淵澄取暎	연못물은 맑아서 온갖 것을 비친다.

생각 **사**	같을 **약**	그칠 **지**	얼굴 **용**
思	若	止	容
思	若	止	容
思	若	止	容
思	若	止	容
思	若	止	容

容止若思	얼굴과 거동은 생각하듯 하고

三體草書	글씨는 안정감과 멋이 있어야 한다.

장할 장	할릴 양	밝을 사	밝을 양

하여금 령	마땅 의	마칠 종	삼갈 신
令	宜	終	愼
令	宜	終	愼
令	宜	終	愼
令	宜	終	愼
令	圓	月	杳

愼終宜令	끝맺음을 조심하는 것이 마땅하다.

터 기	바 소	업 업	영화 영

榮業所基	영달과 사업에는 반드시 기인하는 바가 있게 마련이며

마칠 경	없을 무	심할 심	호적 적

竟	無	甚	籍
竟	無	甚	籍
竟	無	甚	籍
竟	無	甚	籍
竟	無	甚	籍

籍甚無竟	그래야 끝이 없을 것이다.

벼슬 사	오를 등	넉넉할 우	배울 학

仕 登 優 學

仕 登 優 學

仕 登 優 學

仕 登 優 學

仕 登 優 學

學優登仕	배움이 넉넉하면 벼슬에 오르고

정사 정	좇을 종	벼슬 직	잡을 섭
政	從	職	攝
政	從	職	攝
政	從	職	攝
政	從	職	攝
政	從	職	攝

攝職從政	직무를 맡아 정치에 종사할 수 있다.

아가위 당	달 감	써 이	있을 존
棠	甘	以	存
棠	甘	以	存
棠	甘	以	存
棠	甘	以	存
棠	甘	以	存

存以甘棠	소공(召公)이 감당나무 아래 머물고

낮을 비	높을 존	다를 별	예도 례

禮別尊卑	예의도 높낮음에 따라 다르다.

붓에 먹물가득 묻히지 않으며 가벼운 가로획을 긋고

外柔篇

가벼울 경 　깊을 수 　사을 　배울 아

人孝母攤

앞에 들어있는 예서의 예서의 기준을 맞춘다.

가종 이 | 예서 모 | 금문 음 | 들 인

아저씨 숙	만 백	고모 고	모두 제
叔	伯	姑	諸
叔	伯	姑	諸
叔	伯	姑	諸
叔	伯	姑	諸
叔	伯	姑	諸

諸姑伯叔	모든 고모와 아버지의 형제들은

殷子杞贈

초간을 자기 어어지를 생각하고

| 응원혜 운 | 아들 자 | 갑골 미 | 이야 아 |

아우 제	맏 형	품을 회	구멍 공
弟	兄	懷	孔

孔懷兄弟	가장 가깝게 사랑하여 잊지 못하는 것은 형제간이니

回對運柱	동기간은 참 나무에서 이어진 가지와 같기 때문이다.

가지 지	영화할 영	기공 기	항가지 동

초서초학

빨강 사진에는 광수를 찾기 이거 전쟁에야 있다

사진표 명부 범정보 나눔문

初學篆訣

획순과 필획등 공간 사이 자로 경계와 바르게 인식해야 한다.

성명 설명성 설명 발명명 성명명

慚	隱	慈	仁
慚	隱	慈	仁
慚	隱	慈	仁
慚	隱	慈	仁
慚	隱	慈	仁

| 仁慈隱惻 | 어질고 사랑하며 측은히 여기는 마음이 |

漢字千字文

글씨기로 마음속에서 메아리가 울린다.

재능 재	아뢸 봉	버금 차	밝을 랑

篆書體通

필요에 적절히 묵간장감

隷書筆勢

여러분 가운데서도 아리잔재자는 인된다.

이지러질 휴 이룰 비 자배길 퍠 명예야길 긴

피로할 **피**	귀신 **신**	움직일 **동**	마음 **심**

疲 神 動 心

疲 神 動 心

疲 神 動 心

疲 神 動 心

疲 神 動 心

心動神疲	마음이 흔들리면 정신이 피로해진다.

기록할 지　진칠 진　숨을 지　지경 구

옮길 **이**	뜻 **의**	만물 **물**	쫓을 **축**
移	意	物	逐
移	意	物	逐
移	意	物	逐
移	意	物	逐
移	意	物	逐

逐物意移	물욕을 좇으면 생각도 이리저리 옮겨간다.

잡을 조	바를 아	가질 **지**	굳을 견

操 雅 持 堅

操 雅 持 堅

操 雅 持 堅

操 雅 持 堅

操 雅 持 堅

堅持雅操	올바른 지조를 굳게 가지면

얽어맬 **미**	스스로 **자**	벼슬 **작**	좋을 **호**
縻	自	爵	好
縻	自	爵	好
縻	自	爵	好
縻	自	爵	好
縻	自	爵	好

好爵自縻	높은 지위는 스스로 그에게 얽히어 이른다.

楷書宮道	해서(楷書)와 그 응용예는		

| 아롱 손 | 예글 체 | 고딕 체 | 고딕 조 |

서울 경	두 이	서녘 서	동녘 동
京	二	西	東
京	二	西	東
京	二	西	東
京	二	西	東
京	二	西	東

東西二京	동경(洛陽)과 서경(長安)이 있다.

낙수 락	낯 면	뫼 망	등 배
洛	面	邙	背
洛	面	邙	背
洛	面	邙	背
洛	面	邙	背
洛	面	邙	背

背邙面洛	낙양은 북망산을 등뒤로 하여 낙수를 앞에 두고

경수 경	웅거할 거	위수 위	뜰 부
涇	據	渭	浮
涇	據	渭	浮
涇	據	渭	浮
涇	據	渭	浮
涇	據	渭	浮

浮渭據涇	장안은 위수에 떠있는 듯 경수를 의지하고 있다.

울창할 **울**	소반 **반**	전각 **전**	집 **궁**
鬱	盤	殿	宮
鬱	盤	殿	宮
鬱	盤	殿	宮
鬱	盤	殿	宮
鬱	盤	殿	宮

宮殿盤鬱	궁(宮)과 전(殿)은 **빽빽**하게 들어찼고

누각 루 | 을 린 | 벗 비 | 달랠 영

새겨 넣을수록 그림 그림이 있고

그림 묘	들 사	새 금	검을 수

신령 령	신선 선	채색 채	그림 화

靈 仙 綵 畫

靈 仙 綵 畫

靈 仙 綵 畫

靈 仙 綵 畫

靈 仙 綵 畫

畫彩仙靈　　　신선들의 모습도 채색하여 그렸다.

열 계	곁 방	집 사	남녘 병
啟	傍	舍	丙
啓	傍	舍	丙
啟	傍	舍	丙
啓	傍	舍	丙
啟	傍	舍	丙

丙舍傍啓	신하들이 쉬는 병사의 문은 정전(正殿) 곁에 열려 있고

기둥 **영**	대할 **대**	장막 **장**	갑옷 **갑**

楹	對	帳	甲
楹	對	帳	甲
楹	對	帳	甲
楹	對	帳	甲
楹	對	帳	田

甲帳對楹	화려한 휘장이 큰 기둥에 둘려있다.

書藝繕傳	자기를 알아보고 자리를 잡고서

자기 자	배울 학	자리 위	배울 사

釋迦如來

비파를 튕기고 생황과 피리를 분다.

| 생황 생 | 생황 | 비파 슬 | 타고 고 |

섬돌 폐	들일 납	섬돌 계	오를 승

分轉繋書

草(초)에서 구름들이 통고르게 붙이 아기가 있었고있다.

| 鄧石如 | 이왜옹이 | 소흠 正 | 고정형 田 |

124

밝을 **명**	이을 승	통달 달	왼 좌
明	承	達	左
明	承	達	左
明	承	達	左
明	承	達	左
明	承	達	左

左達承明	왼쪽으로는 승명려가 다다른다.

이미 삼전(三篆)과 우정(右軍) 작은 행서등 고으로

명지	마명곤	바등견	이미 기

水落雁奮

붓끝을 눌러 삐침을 길게 뽑았다.

| 전 예 | 행·초서 | 해 서 | 초서·예서 |

글씨 례	쇠북 종	집 고	막을 두
隸	鍾	稾	杜
隸	鍾	稾	杜
隸	鍾	稾	杜
隸	鍾	稾	杜
隸	鍾	稾	杜

杜稾鍾隸	글씨로는 두조(杜操)의 초서와 종요(鍾繇)의 예서가 있고

글 경	벽 벽	글 서	옻 칠
經	壁	書	漆
経	壁	書	漆
経	壁	书	漆
經	壁	書	漆
經	壁	書	漆

漆書壁經	글로는 과두(蝌蚪)의 글과 공자의 옛집 벽속에서 나온 경서가 있다.

서로 상	장수 장	벌릴 라	마을 부

相 將 羅 府

相 將 羅 府

相 將 羅 府

相 將 羅 府

相 將 羅 府

府羅將相	관부에는 장수와 정승들이 벌려있고

벼슬 경	회화나무 괴	낄 협	길 로
卿	槐	俠	路
卿	槐	俠	路
卿	槐	俠	路
卿	槐	俠	路
卿	槐	俠	路

路俠槐卿	길은 공경(公卿)의 집들을 끼고 있다.

고효八법	가쳐(奪國)이나 공신에게 호(ㅁ)정(儀)을 붙이고

고등 호	어쩔 필	동원들 융	지기 호

군사 병	일천 천	줄 급	집 가
兵	千	給	家
兵	千	給	家
兵	千	給	家
兵	千	給	家
兵	千	給	家

家給千兵	그들의 집에는 많은 군사를 주었다.

수레 련	모실 배	갓 관	높을 고
輦	陪	冠	高
輦	陪	冠	高
輦	陪	冠	高
輦	陪	冠	高
輦	陪	冠	高

高冠陪輦	높은 관을 쓰고 임금의 수레를 모시니

갓끈 **영**	떨칠 **진**	바퀴통 **곡**	몰 **구**
纓	振	轂	驅
纓	振	轂	驅
纓	振	轂	驅
纓	振	轂	驅
纓	振	轂	驅

驅轂振纓	수레를 몰 때마다 관끈이 흔들린다.

富	侈	祿	世
富	侈	祿	世
富	侈	祿	世
富	侈	祿	世
富	侈	祿	世

世祿侈富	대대로 받은 봉록은 사치하고 풍부하며

車讓軾軫

많은 병거들과 수레들로 가득차게 하다.

가벼울 경 · 실릴 재 · 멍에멜채 가 · 수레 거

운신은 팔꿈치에 정신을 집중하여 힘있게 하고

새길 명	새길 각	비석 비	새길 록
銘	刻	碑	勒
銘	刻	碑	勒
銘	刻	碑	勒
銘	刻	碑	勒
銘	刻	碑	勒

勒碑刻銘	비명(碑銘)에 찬미하는 내용을 새긴다.

다스릴 윤	저 이	시내 계	돌 반

尹 伊 谿 磻

尹 伊 谿 磻

尹 伊 谿 磻

尹 伊 谿 磻

尹 伊 谿 磻

磻溪伊尹	주문왕(周文王)은 반계에서 강태공을 얻고 은탕왕(殷湯王)은 신야(莘野)에서 이윤을 맞으니

저울대 형	언덕 아	때 시	도울 좌
衡	阿	時	佐
衡	阿	時	佐
衡	阿	时	佐
衡	阿	時	佐
衡	阿	時	佐

佐時阿衡	그들은 때를 도와 재상 아형(阿衡)의 지위에 올랐다.

說文小篆

금 정동 진입에 성공했습니다.

| 설문 小篆 | 금문 | 갑골문 | 석고문 |

경영할 경	누구 숙	아침 단	작을 미
營	孰	旦	微
營	孰	旦	微
営	孰	旦	微
營	孰	旦	微
營	孰	旦	微

微旦孰營	단(旦)이 아니면 누가 경영할 수 있었으랴.

합할 **합**	바를 **광**	공변될 **공**	군셀 **환**
合	匡	公	桓
合	匡	公	桓
合	迋	公	桓
合	匡	公	桓
合	匯	公	桓

桓公匡合	제나라 환공은 천하를 바로잡아 제후를 모으고

漢詩習字帖

아령 가림 고요히 기르는 나르는 풀들물 임이있다.

기동어령 강 풀들물 묘 아령 안 건길세

繞圓漢畢

기기(繞圓畢) 등은 같거나 거의 비슷(類似)이 예자 거서를 같이하고고

장정 **정**	호반 **무**	느낄 **감**	기꺼울 **열**
丁	武	感	說
丁	武	感	說
丁	武	感	說
丁	武	感	說
丁	武	感	說

說感武丁	부열(傅說)은 무정(武丁)의 꿈에 나타나 그를 감동시키다.

말 물	빽빽할 밀	어질 예	준걸 준
勿	密	乂	俊
勿	密	乂	俊
勿	密	乂	俊
勿	密	乂	俊
勿	密	乂	俊

俊乂密勿	재주와 덕을 지닌 이들이 부지런히 힘쓰고

편안할 **녕**	참으로 **식**	선비 **사**	많을 **다**

| 寧 | 寔 | 士 | 多 |

| 寧 | 寔 | 士 | 多 |

| 寧 | 寔 | 士 | 多 |

| 寧 | 寔 | 士 | 多 |

| 寧 | 寔 | 士 | 多 |

多士寔寧	많은 인재들이 있어 나라는 실로 편안했다.

으뜸 패	번가를 경	나라 초	나라 진

晉楚更覇	진문공(晉文公)과 초장왕(楚莊王)은 번갈아 패자가 되었고

지렁이(螭龍)는 진흙 동굴 속에 집을 짓고 진흙(壤)과 먹이를 옮긴다

빌릴 가 | 벌릴 라 | 성 곽 | 나아갈 진

맹세 맹	모을 회	흙 토	밟을 천
盟	會	土	踐
盟	會	土	踐
盟	会	士	踖
盟	會	土	踐
盟	會	士	踐

踐土會盟	진문공(晉文公)은 제후를 천토(踐土)에 모아 맹세하게 했다.

형벌 **형**	번거로울 **번**	해질 **폐**	나라 **한**
刑	煩	弊	韓
刑	煩	弊	韓
刑	煩	弊	韓
刑	煩	弊	韓
刑	煩	弊	韓

韓弊煩刑	한비(韓非)는 번거로운 형법으로 폐해를 가져왔다.

효녀심청(孝女沈淸)이 아(父)를 위하여 공양미(供養米)을
삼백석에 몸을 세겨(世結)하여 인당수(王孫)에

글자	자형표	자틀표	영어녁 기

	曲直壽碑
공사 마디기를 가장 정밀하게 썼다.	

형원 전	가장 곧	공사 곤	흥 용

宣威沙漠	위엄을 사막에까지 펼치니

푸를 청	붉을 단	기릴 예	달릴 치
青	丹	譽	馳
青	丹	譽	馳
青	丹	譽	馳
青	丹	譽	馳
青	回	譽	馳

馳譽丹青	그 명예를 채색으로 그려서 전했다.

자취 적	임금 우	고을 주	아홉 구
跡	禹	州	九
跡	禹	州	九
跡	禹	州	九
跡	禹	州	九
跡	禹	州	九

九州禹跡	구주(九州)는 우 임금의 공적의 자취요

아우를 병	나라 진	고을 군	일백 백

대산 대	항상 항	마루 종	큰산 악
岱	恆	宗	嶽
岱	恒	宗	嶽
岱	恒	宗	嶽
岱	恒	宗	嶽
岱	恒	宗	嶽

嶽宗恒岱	오악(五嶽)중에는 항산(恒山)과 태산(泰山)이 으뜸이고

정자 정	이를 운	임금 주	터닦을 선
亭	云	主	禪
亭	云	主	禪
亭	云	主	禅
亭	云	主	禪
亭	云	主	禪

禪主云亭	봉선(封禪) 제사는 운운산(云云山)과 정정산(亭亭山)에서 주로 하였다.

| 雁門紫塞 | 안문과 자새(안문산과 만리장성) |

재 성	붉을 적	밭 전	닭 계
城	赤	田	雞
城	赤	田	雞
城	赤	田	雞
城	赤	田	雞
鹹	炎	田	雞

鷄田赤城	계전과 적성(계전역과 적성산)

돌 석	돌 갈	못 지	만 곤
石	碣	池	昆
石	碣	池	昆
石	碣	池	昆
石	碣	池	昆
石	碣	池	昆

昆池碣石	곤지와 갈석(곤명지와 갈석산)

166

뜰 정	골 동	들 야	톱 거
庭	洞	野	鉅
庭	洞	野	鉅
庭	洞	野	鉅
庭	洞	野	鉅
庭	洞	野	鉅

鉅野洞庭	거야와 동정은(거야 평야와 동정호)

멀 막	솜 면	멀 원	빌 광

曠遠綿邈

너무나 멀어 끝없이 아득하고

譽悔海道

바이용 같은 그 능력이 그와 같고 아르의 묘인다.

아르용 묘	아르핑 묘	산론 수	바이용 묘

농사 농	어조사 어	근본 본	다스릴 치

治本於農	다스림은 농사를 근본으로 삼아

거둘 색	심을 가	이 자	힘쓸 무

稽　稼　茲　務

稽　稼　茲　務

稽　稼　茲　務

稽　稼　茲　務

稽　稼　茲　務

務茲稼穡	심고 거두기를 힘쓰게 하였다.

글이 지닌 본뜻 이외에서 얻어진 의미를 시사하거나

| 이영 묘(木古) | 단련 단 | 알결 개 | 비리소 쪽 |

非華萃編

우리는 기경과 계절에 따라 심습니다.

| 피 지 | 기경 서 | 심을 예 | 나 아 |

새로울 신	바칠 공	익힐 숙	구실 세

稅熟貢新	익은 곡식으로 세금을 내고 새 곡식으로 종묘에 제사하니

오를 척	내칠 출	상줄 상	권할 권
陟	黜	賞	勸
陟	黜	賞	勸
陟	黜	賞	勸
陟	黜	賞	勸
陟	黜	賞	勸

勸賞黜陟	권면하고 상을 주되 무능한 사람 내치고 유능한 사람은 등용한다.

바탕 소	도타울 돈	수레 가	맏 맹
素	敦	軻	孟
素	敦	軻	孟
素	敦	軻	孟
素	敦	軻	孟
素	敦	軻	孟

孟軻敦素	맹자(孟子)는 행동이 도탑고 소박했으며

곧을 **직**	잡을 **병**	고기 **어**	역사 **사**

史魚秉直	사어(史魚)는 직간(直諫)을 잘 하였다.

명령할 영 가운데 중 거이 기 거이 시

秦漢簡隸

근육하고 강용하고 경기로 강정해야 한다.

수정형영 됨 | 정정형 법 | 성정점 근 | 조기 되

다스릴 **리**	살필 **찰**	소리 **음**	들을 **령**

聆音察理	소리를 들어 이치를 살피며

빛 색	분별할 변(판)	모양 모	거울 감
色	辨	貌	鑑
色	辨	貌	鑑
色	辨	貌	鑑
色	辨	貌	鑑
色	辨	貌	鑑

鑑貌辨色	모습을 거울삼아 낯빛을 분별한다.

꾀 유	아름다울 가	그 궐	줄 이
猷	嘉	厥	貽
猷	嘉	厥	貽
猷	嘉	厥	貽
猷	嘉	厥	貽
猷	嘉	厥	貽

貽厥嘉猷	훌륭한 계획을 후손에게 남기고

심을 **식**	공경 **지**	그 **기**	힘쓸 **면**
植	祗	其	勉
植	祗	其	勉
植	祗	其	勉
植	祗	其	勉
植	祗	其	勉

勉其祗植	공경히 선조들의 계획을 심기에 힘써라.

경계할 계	나무랄 기	몸 궁	살필 성
誡	譏	躬	省
誡	譏	躬	省
誡	譏	躬	省
誡	譏	躬	省
誡	譏	躬	省

省躬譏誡	자기 몸을 살피고 남의 비방을 경계하며

다할 극	겨룰 항	더할 증	괄 총
極	抗	增	寵
極	抗	增	寵
極	抗	增	寵
極	抗	增	寵
㰱	穊	增	寵

寵增抗極	은총이 날로 더하면 항거심(抗拒心)이 극에 달함을 알라.

부끄러울 **치**	가까울 **근**	욕될 **욕**	위태할 **태**
恥	近	辱	殆
恥	近	辱	殆
恥	近	辱	殆
恥	近	辱	殆
恥	近	辱	殆

殆辱近恥	위태로움과 욕됨은 부끄러움에 가까우니

186

곧 즉	갈 행	언덕 고	수풀 림
即	幸	皐	林
即	幸	皐	林
即	幸	皐	林
即	牽	皐	林
即	幸	皐	林

林皐幸即	숲이 있는 물가로 가서 한거(閑居)하는 것이 좋다.

篆書百體

한대(漢代)의 조전(鳥篆)과 충수(蟲隻)는 기필을 먼저
인자를 흥아동고 기재했으니

들 부릴 | 성둥ㅗ | 들고 | 들기

쓰기 그 명칭을 따온 수 있었으므로.

篆書講座

립위지위 | 남자 | 군자 | 붓을

고요할 료	고요할 적	잠잠할 묵	잠길 침
寥	寂	默	沈
寥	寂	默	沈
寥	寂	默	沈
寥	宋	默	沈
寥	寂	默	沈

沈默寂寥	말 한마디도 없이 고요하기만 하다.

의논할 론	찾을 심	예 고	구할 구
論	尋	古	求
論	尋	古	求
論	尋	古	求
論	尋	古	求
論	尋	古	求

求古尋論	옛사람의 글을 구하고 도(道)를 찾으며

노닐 요	노닐 소	생각 려	흩을 산

遙 逍 慮 散

遙 逍 慮 散

遙 逍 慮 散

遙 逍 慮 散

遙 逍 慮 散

散慮逍遙	모든 생각은 흩어버리고 평화로이 노닌다.

보낼 **견**	누끼칠 **루**	아뢸 **주**	기쁠 **흔**
遣	累	奏	欣
遣	累	奏	欣
遣	累	奏	欣
遣	累	奏	欣
遣	累	奏	欣

欣奏累遣	기쁨을 모여들고 번거로움은 사라지니

隸辨楷法

흘름은 끊어지고 들기가들 들기름이 곤다.

흘른 조 | 기 흘른 | 불리강 사 | 흘른 초

지날 력	과녁 적	연꽃 하	개천 거
歷	的	荷	渠
歷	的	荷	渠
歷	的	荷	渠
歷	的	荷	渠
歷	的	荷	渠

渠荷的歷	도랑의 연꽃은 곱고 분명하며

가지 조	뺄 추	풀 망	동산 원

條 抽 莽 園

條 抽 莽 園

條 抽 莽 園

條 抽 莽 園

條 抽 莽 園

園莽抽條	동산에 우거진 풀들은 쭉쭉 빼어나다.

푸를 **취**	늦을 **만**	비파나무 **파**	비파나무 **비**

枇杷晚翠	비파 나무 잎새는 늦도록 푸르고

시들 조	이를 조	오동나무 동	오동나무 오

凋 早 桐 梧

凋 早 桐 梧

凋 子 挏 挌

凋 早 桐 梧

凋 早 桐 梧

梧桐早凋	오동나무 잎새는 일찍부터 시든다.

가릴 예	맡길 위	뿌리 근	묵을 진
翳	委	根	陳
翳	委	根	陳
翳	委	根	陳
翳	委	根	陳
翳	委	根	陳

陳根委翳	묵은 뿌리들은 버려져 있고

| 落葉飄飄 | 떨어진 나뭇잎은 바람 따라 흩날린다. |

漢隷編運

그니ㄴ 종ㅎ 낱개를 꾀고 운회(運回)ㅎ야

| 용지십 공 | 흘리는 독 | 규제 군 | 음류 |

하늘 소	붉을 강	만질 **마**	능멸할 **릉**

霄 絳 摩 凌

霄 絳 摩 凌

霄 絳 摩 凌

霄 絳 摩 凌

霄 絳 摩 凌

凌摩絳霄	붉게 물든 하늘 높이 날아다닌다.

저자 **시**	구경 **완**	읽을 **독**	즐길 **탐**
市	翫	讀	耽
市	翫	讀	耽
市	翫	讀	沈
市	翫	讀	耽
市	翫	讀	耽

耽讀翫市	저자거리 책방에서 글읽기에 흠뻑 빠져

| 寫目畵耡 | 붓끝이 갈라져 먹이 마치 굵은 줄기나 잔가지 속에
갈라져 있는 것 같다. |

楚帛書品

맹임기를 끌고 거미이 어려운 것을 만드는 건 반걸려한 십임이다

| 써봉 이 | 기베봉 임 | 비 임 | 만져봉 이 |

붓이 털에 개를 기울여 특히 결차를 조심한다.

墨其垣圖

몰열수 | 뒤이 | 밝일 | 밝앗

밥 반	밥 손	반찬 선	갓출 구
飯	飱	膳	具
飯	飱	膳	具
飯	飱	膳	具
飯	飱	膳	具
飯	飱	膳	具

具膳飱飯	반찬을 갖추어 밥을 먹으니

208

漢印文體

印面에 알맞게 글자체를 재동 글이다.

| 마칠 지 | 입 구 | 계동 중 | 강가 안 |

재상 재	삶을 팽	배부를 어	배부를 포
宰	烹	飫	飽
宰	烹	飫	飽
宰	烹	飫	飽
宰	烹	飫	飽
宇	高	飫	飽

飽飫烹宰	배부르면 아무리 맛있는 요리도 먹기 싫고

겨 강	지게미 조	싫을 염	주릴 기
糠	糟	厭	饑
糠	糟	厭	饑
糠	粘	献	饑
糠	糟	厭	饑
糠	糟	厭	饑

饑厭糟糠	굶주리면 술지게미와 쌀겨도 만족스럽다.

舊 故 戚 親

舊 故 戚 親

舊 故 戚 親

舊 故 戚 親

舊 故 戚 親

親戚故舊	친척이나 친구들을 대접할 때는

老少攜提

노인과 젊은이가 함께 등산을 함께 해야 한다.

| 늙을 로 | 젊을 소 | 다를 이 | 아기 람 |

秦詔權量

아래나 옆으로 길쭉함을 잃고

| 강약법 명 | 강약법 전 | 강약법 어 이 | 강약 령 |

방 **방**	장막 **유**	수건 **건**	모실 **시**
房	帷	巾	侍
房	帷	巾	侍
房	帷	巾	侍
房	帷	巾	侍
房	帷	巾	侍

侍巾帷房	안방에서는 수건과 빗을 가지고 남편을 섬긴다.

깨끗할 결	둥글 원	부채 선	흰깁 환

紈扇圓潔	비단 부채는 둥글고 깨끗하며

빛날 황	빛날 위	촛불 촉	은 은
煌	煒	燭	銀
煌	煒	燭	銀
煌	煒	燭	銀
煌	煒	燭	銀
煌	煒	燭	銀

銀燭煒煌	은빛촛불 휘황하게 빛난다.

잘 매	저녁 석	졸 면	낮 주
寐	夕	眠	晝
寐	夕	眠	晝
寐	夕	眠	晝
寐	夕	眠	晝
寐	夕	眠	晝

晝眠夕寐	낮잠을 즐기거나 밤잠을 누리는

평상 상	코끼리 상	죽순 순	쪽 람
牀	象	筍	藍
牀	象	筍	藍
牀	象	筍	藍
牀	象	筍	藍
牀	象	筍	藍

藍筍象牀	상아로 장식한 대나무 침상이다.

잔치 **연**	술 **주**	노래 **가**	풍류줄 **현**
讌	酒	歌	弦
讌	酒	歌	弦
讌	酒	歌	弦
讌	酒	歌	弦
讌	酉	歌	弦

弦歌酒讌	연주하고 노래하는 잔치마당에서는

접초령송

청동 그릇 만들기 위해 임하여 주조시 들기도 했다.

갑골 | 글기 | 금비 | 청동기

| 篆隸目單 | 기본으로 왕양한다. |

이을 속	이을 사	뒤 후	맏 적
續	嗣	後	嫡
續	嗣	後	嫡
續	嗣	後	嫡
續	嗣	後	嫡
續	嗣	後	嫡

嫡後嗣續	적장자는 가문의 맥을 이어

맛볼 상	찔 증	제사 사	제사 제
嘗	蒸	祀	祭
嘗	蒸	祀	祭
嘗	蒸	祀	祭
嘗	蒸	祀	祭
嘗	蒸	祀	祭

祭祀蒸嘗	겨울의 증(蒸)제사와 가을에 상(嘗)제사를 지낸다.

절 배	두 재	이마 상	조아릴 계
拜	再	顙	稽
拜	再	顙	稽
拜	再	顙	稽
拜	再	顙	稽
拜	再	顙	稽

稽顙再拜	이마를 조아려서 두번 절하고

두려울 **황**	두려울 **공**	두려울 **구**	두려울 **송**
惶	恐	懼	悚
惶	恐	懼	悚
惶	恐	懼	悚
惶	恐	懼	悚
惶	恐	懼	悚

悚懼恐惶	두려워하고 공경한다.

중요할 요	대쪽 간	편지 첩	편지 전

要 簡 牒 牋

要 簡 牒 牋

要 箸 牒 牋

要 簡 牒 牋

要 簡 牒 牋

牋牒簡要	편지는 간단 명료해야 하고

228

자세할 상	살필 심	대답 답	돌아볼 고

詳　審　答　顧

詳　審　荅　顧

詳　審　荅　顧

詳　審　荅　顧

詳　審　荅　顧

顧答審詳	안부를 묻거나 대답할 때에는 자세히 살펴서 명백히 해야 한다.

목욕 욕	생각 상	때 구	뼈 해
浴	想	垢	骸
浴	想	垢	骸
浴	想	垢	骸
浴	想	垢	骸
浴	想	垢	骸

骸垢想浴	몸에 때가 끼면 목욕할 것을 생각하고

서늘할 **량**	원할 **원**	더울 **열**	잡을 **집**

涼 願 熱 執

涼 顠 熱 執

涼 顠 热 執

涼 顂 熱 執

涼 願 熱 執

執熱願凉	뜨거운 것을 잡으면 시원하기를 바란다.

수소 특	송아지 독	노새 라	나귀 려
特	犢	騾	驢
特	犢	騾	驢
特	犢	騾	驢
特	犢	騾	驢
特	犢	騾	驢

驢騾犢特	나귀와 노새와 송아지와 소들이

篆隸千字文

독서사 법고 전경지라.

긍립 엄	밝아넘을 주	팀 야	독립 혜

도적 도	도적 적	벨 참	벨 주
盜	賊	斬	誅
盜	賊	斬	誅
盜	賊	斬	誅
盜	賊	斬	誅
盜	賊	斬	誅

誅斬賊盜	도적을 처벌하고 베며

234

도망 **망**	배반할 **반**	얻을 **획**	잡을 **포**
亡	叛	獲	捕
亡	叛	獲	捕
亡	叛	獲	捕
亡	叛	獲	捕
亡	叛	獲	捕

捕獲叛亡	배반자와 도망자를 사로잡는다.

탄환 환	벗 료	쏠 사	베 포
丸	僚	射	布
丸	僚	射	布
丸	僚	対	布
丸	僚	射	布
丸	僚	射	希

布射遼丸	여포(呂布)의 활쏘기 웅의료(熊宜遼)의 탄환 돌리기며

236

휘파람 불 소	성 완	거문고 금	성 혜
嘯	阮	琴	嵇
嘯	阮	琴	嵇
嘯	阮	琴	嵇
嘯	阮	琴	嵇
嘯	阮	琴	嵇

嵇琴阮嘯	혜강(嵇康)의 거문고타기 완적(阮籍)의 휘파람은 모두 유명하다.

종이 **지**	인륜 **륜**	붓 **필**	편안할 **염**

紙 倫 筆 恬

紙 倫 筆 恬

紙 倫 筆 恬

紙 倫 筆 恬

紙 倫 筆 恬

恬筆倫紙	몽염(蒙恬)은 붓을 만들고 채륜(蔡倫)은 종이를 만들었고

낚시 조	맡길 임	공고할 교	서른근 균

釣 任 巧 釣

釣 任 巧 釣

釣 任 巧 釣

釣 任 巧 釣

釣 任 巧 釣

釣巧任釣	마균(馬鈞)은 기교가 있었고 임공자(任公子)는 낚시를 잘했다.

풍속 속	이로울 리	어지러울 분	풀 석
俗	利	紛	釋
俗	利	紛	釋
俗	利	紛	釋
俗	利	紛	釋
俗	利	紛	釋

釋紛利俗	어지러움을 풀어 세상을 이롭게 하였으니

묘할 묘	아름다울 가	다 개	아우를 병
妙	佳	皆	並
妙	佳	皆	並
妙	佳	皆	並
妙	佳	皆	並
妙	佳	皆	並

並皆佳妙	이들은 모두다 아름답고 묘한 사람들이다.

자태 **자**	맑을 **숙**	베풀 **시**	털 **모**
姿	淑	施	毛
姿	淑	施	毛
姿	淑	施	毛
姿	淑	施	毛
姿	淑	施	毛

毛施淑姿	오나라 모장(毛嬙)과 월나라 서시(西施)는 자태가 아름다워

웃음 소	고울 연	찡그릴 빈	장인 공

笑　妍　顰　工

笑　妍　顰　工

笑　妍　顰　工

笑　妍　顰　工

笑　妍　顰　工

工顰妍笑	찡푸림도 교묘하고 웃음은 곱기도 하였다.

例則을 밝혀 보기로 하고자 한다.

돌 알	달 현	구슬 기	구슬 선

璇璣懸斡	선기옥형(璇璣玉衡)은 공중에 매달려 돌고,

비칠 조	고리 환	넋 백	그믐 회
照	環	魄	晦
照	環	魄	晦
照	環	照	晦
照	環	魄	晦
照	環	魄	晦

晦魄環照	어두움과 밝음이 돌고 돌면서 비춰준다.

247

복 호	닦을 수	섶 신	가리킬 지
祜	修	薪	指
祜	修	薪	指
祜	修	薪	指
祜	修	薪	指
祜	修	薪	指

指薪修祜	손으로 땔감을 넣어 불을 때듯 복을 계속 닦으면

아름다울 소	길할 길	편안할 수	길 영

劭 吉 綏 永

劭 吉 綏 永

劭 吉 綏 永

劭 吉 綏 永

劭 吉 綏 永

永綏吉劭	영원토록 편안하고 길상하며 아름다우리라

249

광신장이를 바르게 하여 중심선을 단정히 하고,

| 가지런할 | 이룰 린 | 많을 번 | 말 구 |

사당 묘	행랑 랑	우러러볼 앙	구부릴 부

廟 廊 仰 俯

廟 廊 仰 俯

廟 廊 仰 俯

廟 廊 仰 俯

廟 廊 仰 俯

俯仰廊廟	낭묘(廊廟)에 오르고 내린다.

車讀牛讀

따를 뺐는 봄 경감하게 하고

바라볼 조	볼 첨	배회할 회	배회할 배

眺 瞻 徊 徘

眺 瞻 徊 徘

眺 瞻 徊 徘

眺 瞻 徊 徘

眺 瞻 回 徘

徘徊瞻眺	배회하며 우러러 본다.

들을 문	적을 과	더러울 루	외로울 고

聞 寡 陋 孤

聞 寡 陋 孤

聞 寡 陋 孤

聞 寡 陋 孤

聞 寡 陋 孤

孤陋寡聞	고루하고 배움이 적으면

꾸짖을 초	무리 등	어릴 몽	어리석을 우
誚	等	蒙	愚
誚	等	蒙	愚
誚	等	蒙	愚
誚	等	蒙	愚
誚	等	蒙	愚

愚蒙等誚	어리석고 몽매한 자들과 같아서 남의 책망을 듣게 마련이다.

이곳에서 이드로 것에다,

농 사	고을 초	밝을 어	이 를 어

어조사 야	어조사 호	어조사 재	어조사 언
也	乎	哉	焉
也	乎	哉	焉
也	乎	哉	焉
也	乎	哉	焉
也	乎	哉	焉

焉哉乎也	언(焉) 재(哉) 호(乎) 야(也)가 있다.

저 자 와 의
협 의 하 에
인 지 생 략

― 전서 · 예서 · 해서 · 행서 · 초서 ―

五體千字文

인 쇄	2021년 4월 5일
2판발행	2021년 4월 15일

저 자 **우보 신 승 호**
　　　충청북도 제천시 덕산면 약초로1길 15, 백남빌라 204호
　　　043-651-5894 / 010-8526-4477

펴낸곳 　 ㈜**이화문화출판사**
주 소 　서울시 종로구 인사동길 12 대일빌딩 311호
TEL 　02-732-7091~3(구입문의)
FAX 　02-725-5153
홈페이지 www.makebook.net

등록번호 제300-2015-92호
I S B N 　979-11-5547-318-4

값 20,000 원

계정 민이식 〈문인화기법〉 시리즈

文人畵技法「花」	文人畵技法「蘭」	文人畵技法「梅」	文人畵技法「菊」	文人畵技法「竹」
민이식 著 / 값 30,000원	민이식 著 / 값 25,000원	민이식 著 / 값 25,000원	민이식 著 / 값 25,000원	민이식 著 / 값 25,000원

심은 이기종 〈초보자를 위한 **사군자 그리기**〉 시리즈

초보자를 위한 사군자그리기〈국화편〉	초보자를 위한 사군자그리기〈대나무편〉	초보자를 위한 사군자그리기〈난초편〉	초보자를 위한 사군자그리기〈매화편〉
이기종 著 / 10,000원	이기종 著 / 10,000원	이기종 著 / 10,000원	이기종 著 / 10,000원

심은 이기종 〈초보자를 위한 **화조화 길잡이**〉 시리즈

화조화 길잡이 Ⅰ. 무궁화	화조화 길잡이 Ⅱ. 모란	화조화 길잡이 Ⅲ. 장미	화조화 길잡이 Ⅳ.연·수련·목련·자목련·등꽃	화조화 길잡이 Ⅴ.동백·국화·홍매·송화	화조화 길잡이 Ⅵ. 학·참새·기러기	화조화 길잡이 Ⅶ. 벌·나비·잠자리 등 곤충
이기종 著 / 10,000원	이기종 著 / 10,000원	이기종 著 / 10,000원	이기종 著 / 10,000원	이기종 著 / 10,000원	이기종 著 / 10,000원	이기종 著 / 10,000원

화조화 길잡이 Ⅷ. 과일·열매	화조화 길잡이 Ⅸ.매화·철쭉·진달래·맨드라미	화조화 길잡이 Ⅹ.새우·게·잉어·금붕어 등 물고기	화조화 길잡이 ⅩⅠ.닭, 병아리	화조화 길잡이 ⅩⅡ.제비, 까치	화조화 길잡이 ⅩⅢ.민들레, 코스모스, 해바라기	화조화 길잡이 ⅩⅣ.꿩(장끼,까투리,꺼병이)근간
이기종 著 / 10,000원	이기종 著 / 10,000원	이기종 著 / 10,000원	이기종 著 / 10,000원	이기종 著 / 10,000원	이기종 著 / 10,000원	이기종 著 / 10,000원

(주)다산출판 서예인명화 명화시리즈